趙孟頫尺牘

經典碑帖全本放大

上海書畫出版社

U0132081

孟頫頓首

國賓山長學士友愛足下　孟頫

自別以得

蒙字云行當入球日望

文棟之來而寥子更新已復

一月甚思老去之無殊拳拳之此人

至深

而真字乃知

放畫渤安極困為至戶俊

造船之擾稍不能不勞以往

西當蕃愛恐未可緣此便

為輝老之歸輝老二家又

當能畫無事郭此邪非

孤事更須

詳里切祝々承

索先人墓表謹以一本上

細蓋先王沒四十餘年而墓

《致中峰明本札》

孟頫和南拜覆

中峰和上吾師侍者　孟頫和南　謹封

門下

示諭陳公墓志即如

道體安佳深荷忘情

來命寫付月師矣

送至涇筆已便往如蒙

誨以法語尤見

愛念即興老妻同看唯有

頂戴而已此番

杜鵑花可惠一二山中甚望

白毫不勝祈望　不宣

月初立

吾沒立到葵舍與弟子

俟過臣門不以見不嫌

弟子趙孟頫和南拜覆

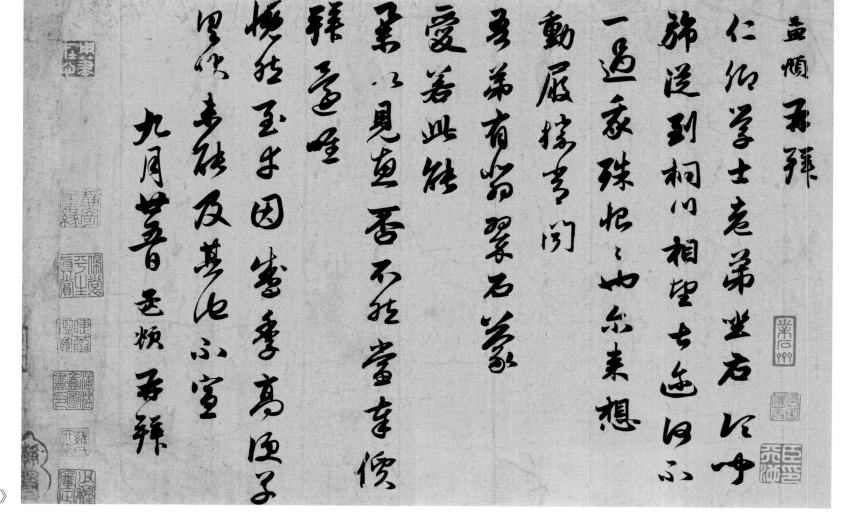

《致仁卿札》

孟頫再拜

仁卿學士老弟坐上足下　近中

弟送到桐川相望古延歸不

一過家殊怏怏如承來想

動履揚書門

多弟有當翠石蒙

愛若此終

弟以見真否當幸償

釋念坐

頓起至王因舍季高匹子

惶恐至主因舍季高匹子

里便奉啟及甚此不宣

九月菩達頫再拜

立豐群此去可深恨者非
國賓相知不敢及此名印當
刻去奉還丞
弟承直畫絹茶亏廢鴉
畫乾烏雜新蜀荷
意甚厚祗領不勝感激偶
看上畫槳圖參一本恐
可入嘯蒸附去人奉
納笑
旨於未承
敬再拜
序自愛不宣閏月一日孟頫再拜
烏雜不閑者彩一二筆作
雅無則己之

老媍附承
堂上安人動履

手書　再頫復
國賓山長友愛足下　趙　孟頫　謹封

《致國賓札》

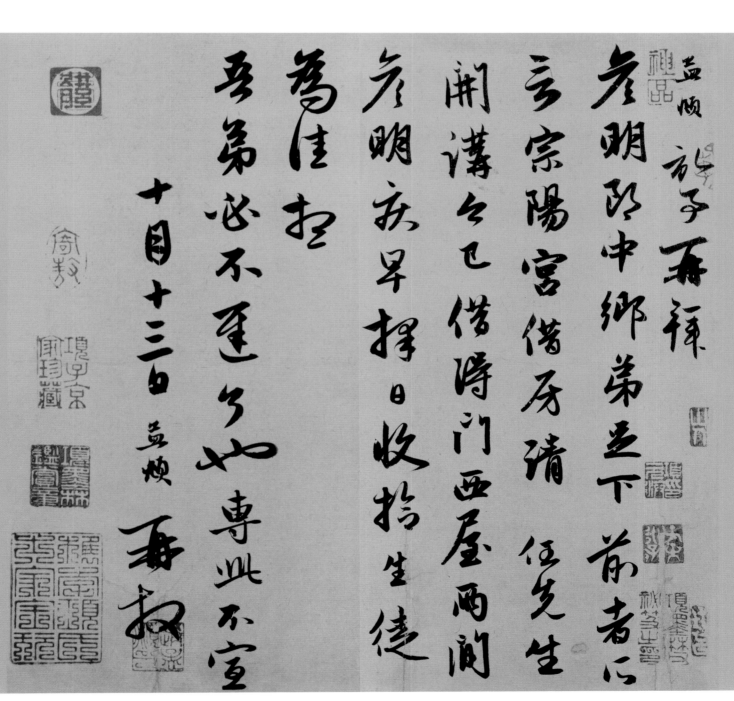

《致彥明札》

孟頫 頓首

國賓山長學士友愛足 孟頫頓

自頃得

蒙字云行當入城日望

【致國賓札】孟頫頓首／國賓山長學士友愛足下：孟頫／自頃得／答字，云行當入城，日望／

二

文斾之來而歲事更新已復
一月其懸想之意殊拳拳
至得
所惠字乃知
疾患漸安極用爲慰戶役

文斾之來，而歲事更新已復／一月，其懸想之意殊拳拳也！人／至得／所惠字，乃知／疾患漸安，極用爲慰。戶役／

造船之擾，雖不能不動心，然一要當善處，恐未可緣此便一爲釋老之歸。釋老二家又一豈能盡無事耶？此卻非一細事，更須一

造船之擾雅不能不爲以
要當善處恐未可緣此便
爲釋老之歸釋老二家又
豈能盡無事耶此卻非
細事更須

詳思，切祝切祝！承一索先人墓表，謹以一本上一納，蓋先子沒四十餘年，而墓一石未建，念之痛心，故勉強爲一之。才薄劣不能製奇文，力薄不能一

詳思切祝，承

索先人墓表謹以一本上

細蓋先子沒四十餘年細蓋

石未建念之痛心故勉強爲

之才薄劣不能製奇文力薄不能

五

立豐碑，此皆可深恨者！非／國賓相知，不敢及此。名印當／刻去奉送，承／別紙惠畫絹、茶牙、麂、鳩、／魚乾、烏鷄、新筍、荷／

意甚厚祇領不勝感激偶
看上黨紫團參一本恐
可入喘藥附去人奉
納冀留頓未承

老婦附承
堂上安人動履

敬問厚自愛不宣閏月一日孟頫

烏雞不閣者求一二對作

種無則已之

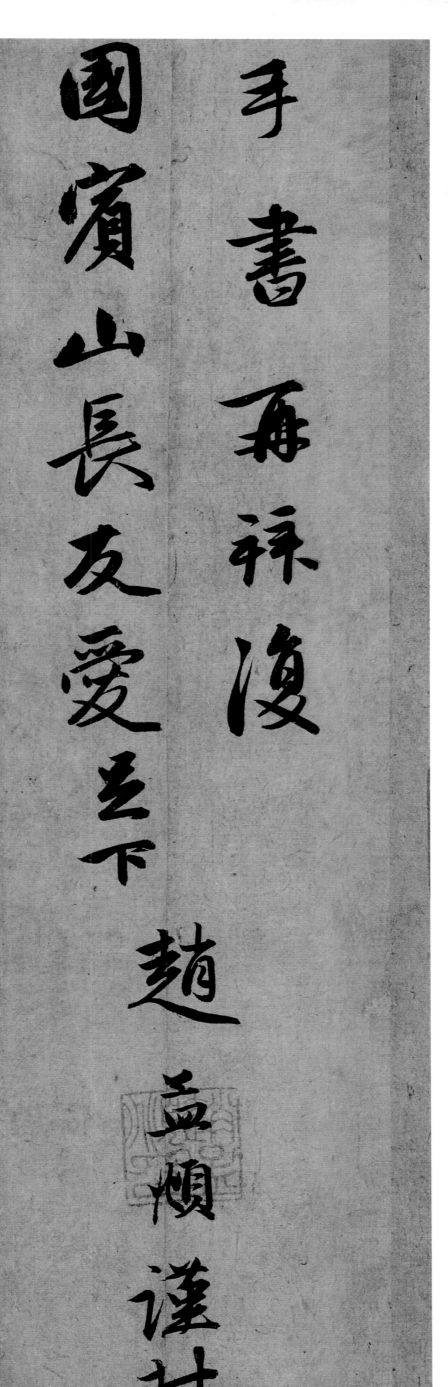

手書再拜復
國賓山長友愛足下
趙孟頫謹封

手書再拜復／國賓山長友愛足下，趙孟頫謹封。／

孟頫再拜

仁卿學士老弟坐右比中

旆從到桐川相望甚邇何不

一過我殊怏怏如何爾來想

動履稼勝常聞

【致仁卿札】孟頫再拜仁卿學士老弟坐右：頃聞／旆從到桐川，相望甚邇，何不／一過我，殊怏怏也。爾來想／動履勝常，聞／

一〇

吾弟有翡翠石蒙

愛若此能

舉以見惠否當奉

還垂益

便舉玉爭因盦季高便草

吾弟有翡翠石，蒙｜愛若此，能｜舉以見惠否？不然當奉價｜拜還，唯｜慨然至幸。因盛季高便草｜

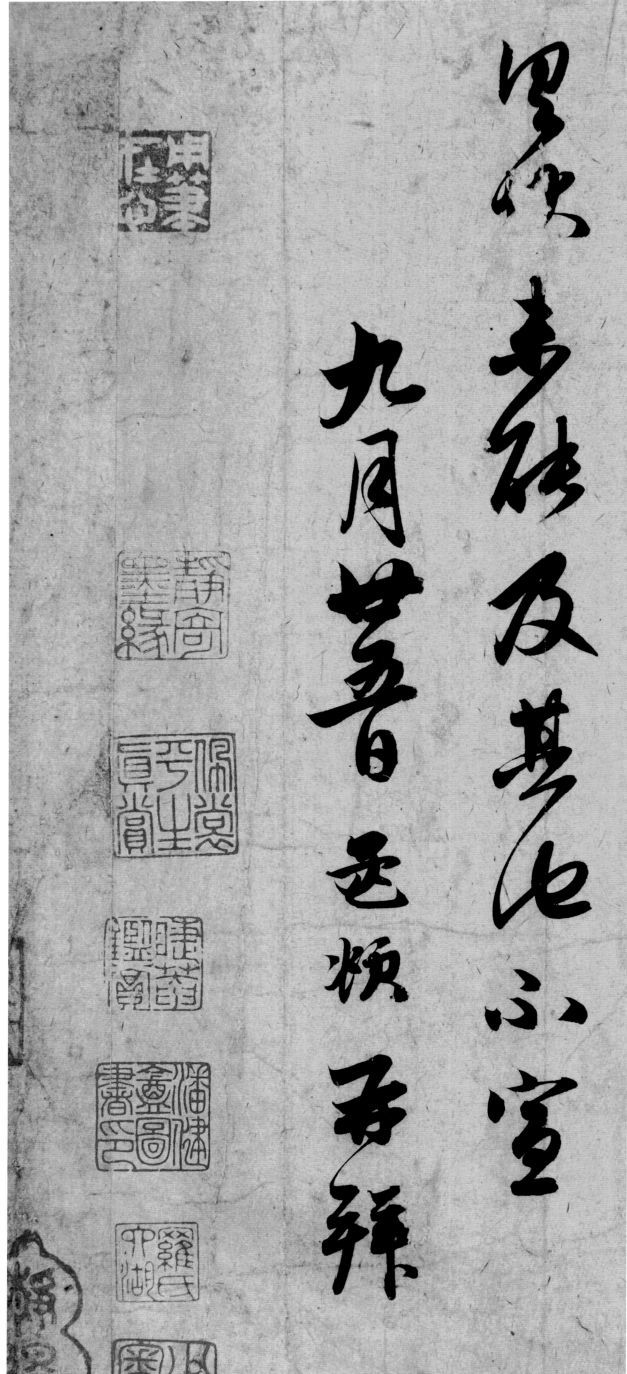

具狀，未能及其他。不宣。一九月廿五日。孟頫再拜。

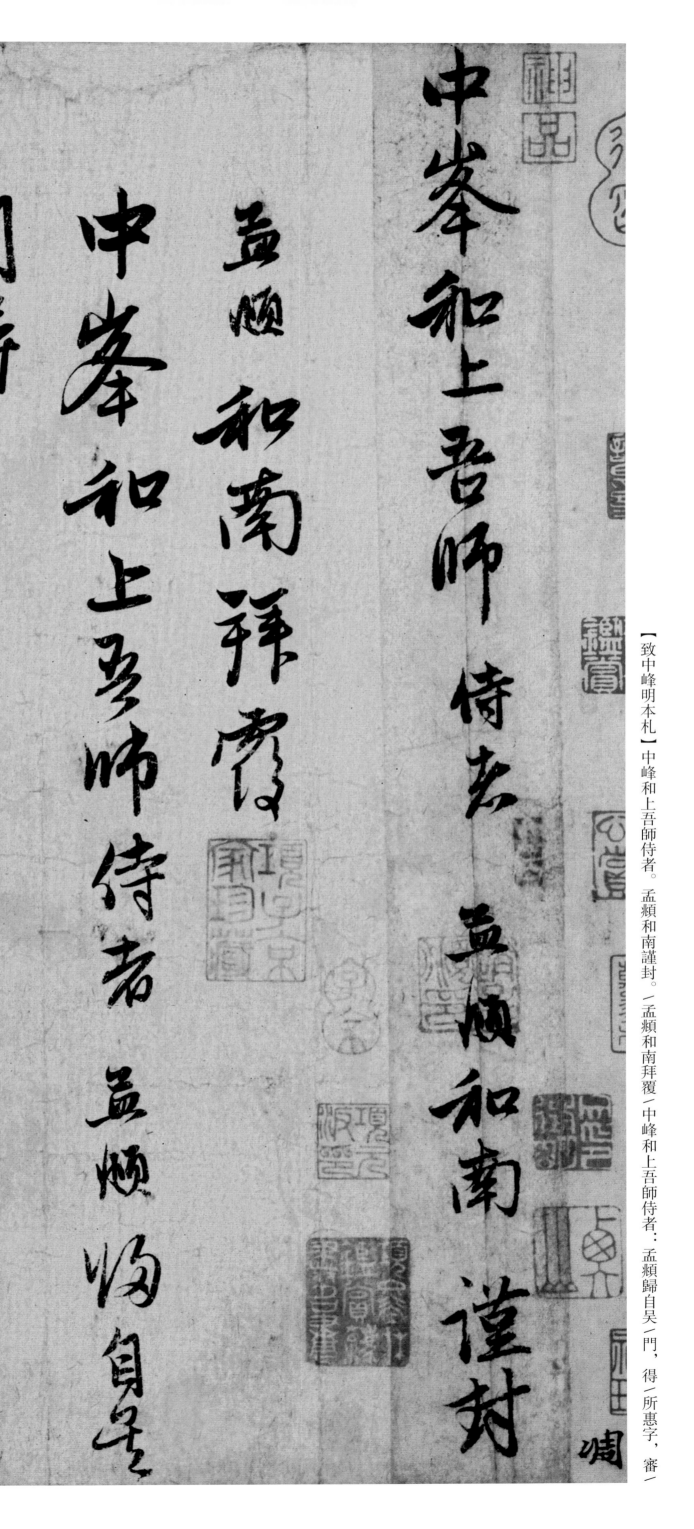

【致中峰明本札】中峰和上吾師侍者。孟頫和南謹封。（孟頫和南拜覆／中峰和上吾師侍者：孟頫歸自吳／門，得／所惠字，審）

道體安隱深慰下情
示諭陳公墓志即如
來命寫付月師矣
送至潤筆亦已祇領外蒙
誨以法語尤見

道體安隱，深慰下情。｜示諭陳公墓志，即如｜來命，寫付月師矣。｜送至潤筆，亦已祇領外蒙｜誨以法語，尤見｜

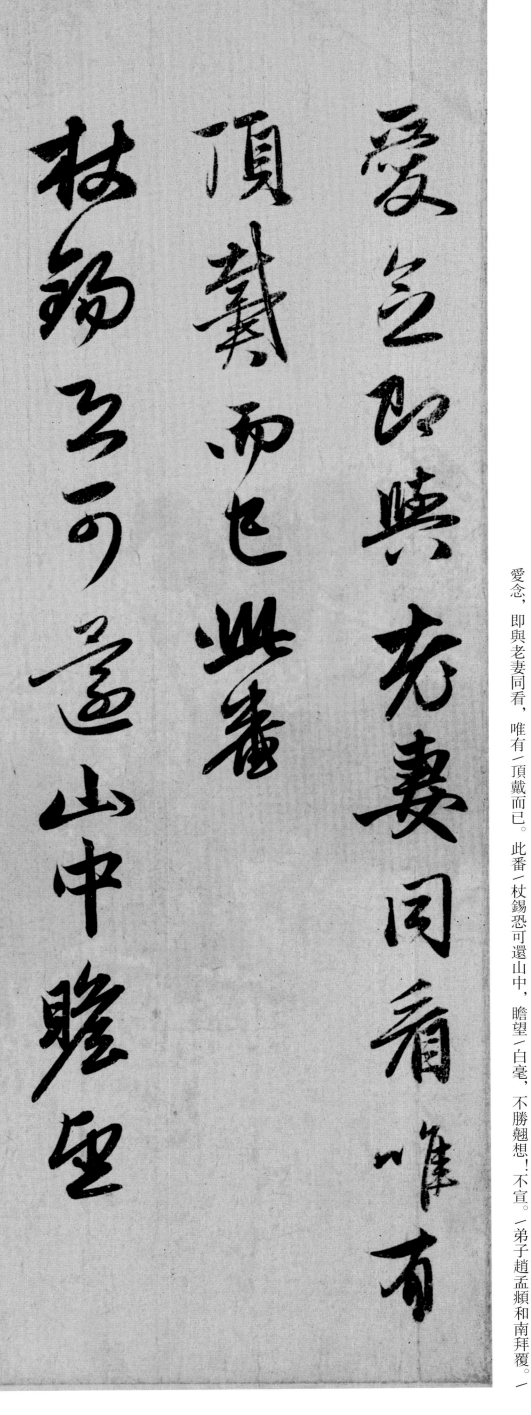

愛念即與老妻同看唯有

頂戴而已此番

杖錫恐可還山中瞻望

白毫不勝翹起不宣

弟子趙孟頫和南拜覆

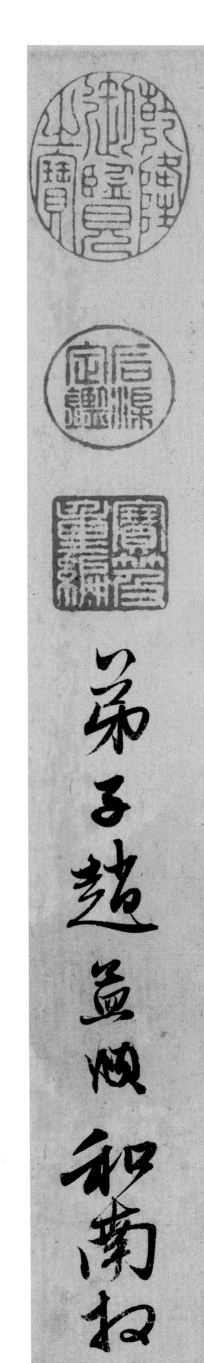

一五

愛念，即與老妻同看，唯有一頂戴而已。此番一杖錫恐可還山中，瞻望一白毫，不勝翹想！不宣。一弟子趙孟頫和南拜覆。

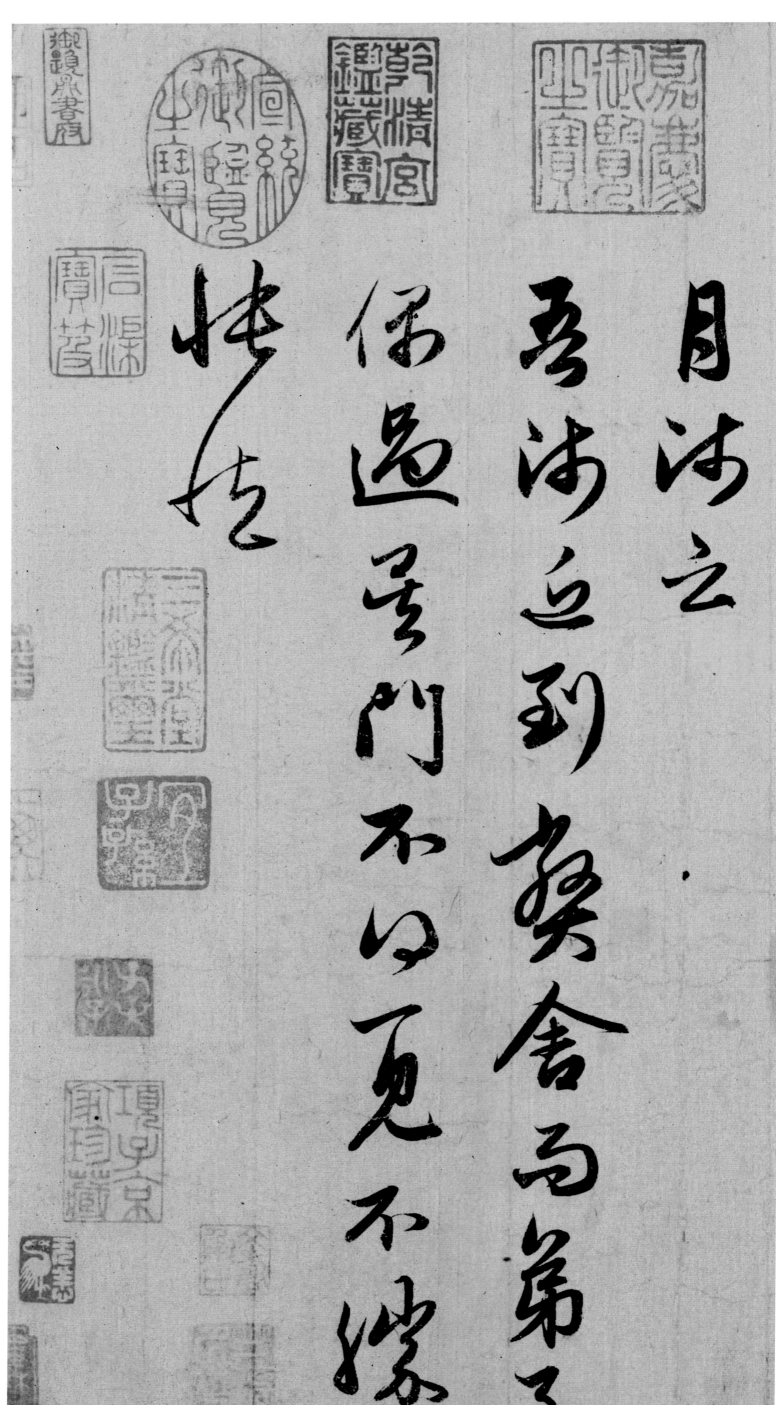

月師云，／吾師近到弊舍，而弟子／偶過吳門，不得一見，不勝／悵然！／

孟頫

彦明郎中鄉弟足下前者所

言宗陽宮借房請任先生

開講今已借得門西屋兩間

彦明疾早擇日收拾生徒

【致彦明札】孟頫記事再拜，彦明郎中鄉弟足下：前者所言，宗陽宮借房，請任先生開講，今已借得門西屋兩間。彦明疾早擇日收拾生徒

為佳招

吾弟必不遲乃如專此不宣

十月十三日 孟頫再拜